PAUL VERDUN

LES ENNEMIS
DE
WAGNER

(A propos des représentations de Lohengrin *à l'Eden-Théâtre)*

Le public des trois concerts du dimanche
La Ligue des Patriotes
Révélations sur Mozart
Un paletot wagnérien
Les vocalises des Chanteuses de l'Opéra-Comique
Ce qu'un ancien directeur de théâtre pense du public français

PARIS

A. DUPRET, ÉDITEUR

RUE DE MÉDICIS, 3

—

1887

LES ENNEMIS

DE

WAGNER

DU MÊME AUTEUR

Les luttes intimes : **Mariée !** in-18 3 fr. 50
— — **Pour vivre**, 3ᵉ édit. in-18. 3 fr. 50
En collaboration avec **Jean Gozal**
(En vente chez Marpon et Flammarion)

Pour paraître prochainement :

Paul VERDUN

Les luttes intimes : **Le Renégat.**

Aboul-Si-Sou.
L'Or Tyran.

En préparation :

Paul VERDUN

Les luttes intimes : **Un lycée sous la troisième République.**

Jean GOZAL

La Comédie en poche.

PAUL VERDUN

LES ENNEMIS
DE
WAGNER

(*A propos des représentations de* Lohengrin *à l'Eden-Théâtre*)

> Le public des trois concerts du dimanche
> La Ligue des Patriotes
> Révélations sur Mozart
> Un paletot wagnérien
> Les vocalises des Chanteuses de l'Opéra-Comique
> Ce qu'un ancien directeur de théâtre pense du public français

PARIS

A. DUPRET, ÉDITEUR

RUE DE MÉDICIS, 3

1887

LES ENNEMIS DE WAGNER

A Monsieur Charles Lamoureux,

Il est toujours beau, en ce siècle égoïste et matériel, de voir un homme dépenser, sans compter, sa vie, son intelligence et peut-être sa fortune au profit d'une idée.

Ce qui me suggère cette réflexion, Monsieur, c'est la vue des efforts que vous faites depuis si longtemps pour triompher des préventions des Français contre la musique de Wagner et réussir à faire jouer à Paris, la capitale des arts, un opéra entier du maître allemand.

Si je prends la liberté de vous écrire, ce n'est point pour vous prodiguer des louanges banales au nom des services rendus à l'art musical ; ce n'est point non plus pour vous reprocher d'acclimater chez nous les œuvres d'un homme qui fut l'ennemi de la France ; c'est pour vous demander si le moment est déjà venu de pouvoir

faire applaudir en France une œuvre comme *Lohengrin*.

Vous n'avez pas envisagé le cas possible d'une chute.

Cette chute que je verrais avec déplaisir, car elle renverrait encore à bien loin l'introduction en France des opéras de Wagner, qui sont d'incontestables chefs-d'œuvre, cette chute me parait pourtant probable, et cela, pour diverses raisons que je vous exposerai.

Ensuite, je vous demanderai si vous vous y êtes pris comme il le fallait pour faire accepter au public français les théories et la musique de l'auteur de *Rienzi*.

Démontrer que les Français ne sont pas encore mûrs pour Wagner ; affirmer qu'une chute du *Lohengrin* est probable à cause de l'indifférence des uns et de l'hostilité, soi-disant patriotique, des autres pour l'auteur de *Une capitulation* ; puis, expliquer comment les Wagnériens sont pour un peu, cause de cette indifférence et de cette hostilité, tel sera, Monsieur, l'objet de cette lettre.

Permettez-moi d'abord de déplorer le manque de tolérance et d'aménité que l'on remarque dans les écrits des partisans et des détracteurs de l'homme et du système.

Depuis vingt ans et plus, on a étudié la musique de Wagner sous toutes ses faces dans un grand nombre

d'articles, de brochures et d'ouvrages en un ou deux volumes.

De ces ouvrages, les uns éreintaient l'homme de Bayreuth, les autres, — et c'est peut-être le plus grand nombre, — ressemblaient à de longs dithyrambes : Wagner est le premier musicien vraiment digne de ce nom !... il n'y a que lui !... à côté de lui, les autres ne sont que des pygmées !... et par conséquent, négation absolue du génie de Mozart, de Rossini, de Grétry et de tous ceux qui l'ont précédé.

Voilà en quelques mots l'histoire de ce qu'on a dit ou écrit sur Wagner.

Dans cet amoncellement de volumes aussi injustes les uns que les autres dans leur engouement ou leur haine pour l'auteur de *Lohengrin*, j'ai cherché inutilement le livre sincère, juste et pondéré, qui, tout en mettant en relief les ressources du nouveau système musical, ne dénigrât pas l'ancien ; ce dernier n'a été en effet aucunement ébranlé par la théorie du *drame musical*, si l'on en juge par les applaudissements dont le vieux répertoire est couvert chaque soir à l'Opéra et à l'Opéra-Comique.

Non, ce livre qui tendrait à rapprocher les partisans des deux systèmes, à faire marcher de pair les trois écoles italienne, française et allemande, au lieu de pousser

cette dernière à annihiler les deux autres à son profit, ce livre n'existe point, et c'est profondément regrettable à tous les points de vue et surtout, retenez-le bien, au point de vue de la réussite définitive du théâtre *wagnérien* en France.

Car c'est là que je voulais en venir ; et si j'exprime le regret de ne point voir exister le livre dont je parle plus haut, ce n'est pas que j'aie la prétention de combler cette lacune, c'est parce que lui seul ferait plus pour la propagande en faveur de Wagner, que tous les dithyrambes de Catulle Mendès et des rédacteurs de la *Revue wagnérienne*.

Le public est routinier et ne se laisse imposer une nouvelle forme de l'art que petit à petit et non pas brusquement du jour au lendemain. Il lit avec beaucoup plus de plaisir l'écrivain qui parle en faveur de la convention artistique à laquelle il est habitué, que l'auteur, ennemi de cette convention artistique, qui veut l'entraîner à sa suite vers un nouvel idéal.

C'est qu'en effet, le premier lui affirme à lui public, qu'il ne se trompe pas et qu'il est dans la bonne voie, tandis que ce dernier cherche, au contraire, à lui persuader qu'il se fourvoie et qu'il lui faut abandonner la route suivie jusqu'à présent.

Or le public, par vanité instinctive, préfère l'ami

complaisant qui lui dit : « Continue comme tu as commencé, tu ne t'es pas trompé ; » au novateur qui lui crie brutalement : « où vas-tu ? tu fais erreur ! reviens sur tes pas et prends ce chemin-ci ! »

C'est ce que les partisans de Wagner n'ont pas compris ; et, bien souvent, ils n'auraient dû s'en prendre qu'à eux de l'insuccès de leur idole en France.

Ils auraient gagné davantage dans l'opinion en mettant un frein à leur ambition, et en se contentant de demander pour les œuvres du maître allemand, une place à côté des œuvres des anciennes écoles. Au lieu de cela, ils ont voulu faire table rase du passé, et, sur les ruines de l'ancien système musical, édifier solidement et pour toujours cette nouvelle forme de l'art : *le drame musical*. Mais on ne détruit pas ainsi ce qui a été consacré par des œuvres comme *le Barbier*, *Guillaume Tell*, voire même *la Muette de Portici* ; en outre, le public prend peur en face d'idées si révolutionnaires.

Les Wagnériens sont coupables, par leur trop grand zèle, d'avoir éloigné longtemps le public des œuvres de l'auteur de *Rienzi*.

Ils se montrent si absolus dans leurs opinions, si intolérants dans leurs critiques, qu'ils obligent parfois des musiciens, même parmi ceux de la nouvelle école, à protester, au nom de la liberté artistique, contre cet

amas de conventions inhérentes au nouveau drame lyrique, et dans lesquelles ils prétendent emprisonner le talent ou le génie.

« Singulièrement intolérante, » dit M. Saint-Saëns en parlant de la critique *wagnérienne*, « elle ne permet
« pas ceci, elle interdit cela. Défense de déployer les
« ressources de l'art du chant, de remplir l'oreille d'un
« ensemble de voix savamment combinées. Au système
« de la mélodie forcée, a succédé celui de la déclama-
« tion forcée. Si vous ne vous y rangez pas, vous pros-
« tituez l'art, vous sacrifiez aux faux dieux, que sais-
« je ? »

Avec plus de douceur dans leurs critiques, les partisans de Wagner auraient converti plus de monde à leurs théories.

On prend plus de mouches avec une cuillerée de miel qu'avec un tonneau de vinaigre.

Mais, me direz-vous, vous semblez affirmer qu'il y a peu de personnes qui aient adopté la nouvelle musique ; cela était vrai il y a vingt ans, quand on sifflait *Tannhauser* et plus tard *Rienzi* ; aujourd'hui, vous ne pouvez nier, pour peu que vous ayez suivi le mouvement accompli depuis quelque temps, que les sentiments du public aient changé.

Ce à quoi je répondrai : non, ce qui était vrai il y a

vingt ans, est encore vrai aujourd'hui ; je n'admets qu'une chose : c'est que le nombre des Wagnériens a un peu augmenté.

En voulez-vous la preuve ? En 1878, M. Escudier tente de faire représenter *Lohengrin* aux Italiens ; en 1881, M. Neumann loue le théâtre des Nations dans le même but ; enfin, l'année dernière M. Carvalho parle de monter la même pièce à l'Opéra-Comique ; chaque fois le parti hostile à Wagner oppose son *veto* et réussit à faire avorter les trois tentatives.

Dès lors, pouvez-vous nier que ce parti soit plus puissant que celui dont vous faites partie ?

Je sais bien que les applaudissements soulevés par votre magnifique orchestre, quand il interprète la musique de Wagner, peuvent vous faire croire que la majorité du public est favorable à l'auteur de *l'Anneau du Niebelung* ; en outre, Wagnérien vous-même, vous vivez dans un entourage de Wagnériens, vous lisez la *Revue wagnérienne*, les livres de Mme Augusta Holmès, de Ad. Jullien, et de tant d'autres auteurs favorables à Wagner ; de tous côtés, vous ne voyez que des partisans de l'auteur de *la Tétralogie*, vous êtes, en un mot, dans une *atmosphère wagnérienne* que vous croyez être aussi celle du public.

C'est une grave erreur !

Vous admettrez bien que ce sont presque toujours les mêmes personnes qui viennent entendre et applaudir les fragments des opéras de Wagner, dans les trois concerts de l'Eden-Théâtre, du Châtelet et du Cirque d'hiver.

En supposant qu'il y ait quatre mille auditeurs dans chaque concert, — ce chiffre est plus élevé que le chiffre réel, — nous arrivons à un total de douze mille auditeurs par dimanche.

Sur deux millions de Parisiens, c'est peu !

Vous admettrez bien encore que sur ces douze mille auditeurs, la moitié, peut-être les deux tiers ne comprennent rien à la musique qu'ils entendent.

Ils vont là *par genre*, et applaudissent parce qu'ils voient les autres applaudir. Ils font semblant de comprendre et finissent tellement par se le figurer, que les morceaux qui leur paraissent le plus baroques et bruyants sont souvent ceux qu'ils acclament davantage. Il faut bien qu'ils remplacent, par une sorte de convention, leur goût absent !

Ces gens-là me rappellent les petits collégiens que l'on voit dans les rues, s'exténuant à tirer sur de gros cigares. Nausées et maux d'estomac, ils supportent tout pour qu'on puisse les voir fumer. En réalité, une pipe

en sucre ou un cigare en chocolat leur conviendrait bien mieux.

J'ai été témoin d'un fait qui prouve trop combien ce que j'avance est exact, pour que je ne le cite pas.

Il y a deux ans, je faisais queue au Châtelet pour entrer au concert Colonne. Le Châtelet, à cette époque, donnait *la Poule aux œufs d'or*, et les énormes affiches de ce spectacle couvraient les murs du théâtre, ne laissant qu'une toute petite place aux affiches rouges du concert de l'après-midi. Deux jeunes gens, des commis de magasin, ou des employés de commerce, s'arrêtèrent devant les affiches de *la Poule aux œufs d'or,* causèrent et rirent des drôleries de la pièce représentées sur l'affiche, semblèrent prendre une détermination et se mirent à la queue, sans se douter qu'ils allaient entendre des fragments symphoniques de Wagner, au lieu des valses criardes de Hubans.

Les deux amateurs de féerie se trouvèrent placés près de moi et ils firent, je vous assure, une drôle de figure en voyant le rideau levé et la scène occupée par l'estrade et les pupitres de l'orchestre.

Le concert commence et attaque je ne sais plus quel fragment d'une œuvre de Wagner. On applaudit frénétiquement, et je regarde curieusement les deux intrus.

Eh bien ! vous ne le croiriez jamais ; leurs yeux étaient dilatés par l'ahurissement, mais... *ils applaudissaient avec tout le monde* ; pourquoi ? simplement parce qu'ils se trouvaient entourés de gens qui battaient des mains.

Il y a du singe chez l'homme, et je suis tenté d'attribuer la moitié des succès de Wagner, dans les concerts du dimanche, à ce besoin qu'éprouve l'homme d'imiter son voisin.

Toutefois, il y a des exceptions ; certains auditeurs, non seulement n'applaudissent pas, mais encore protestent contre la musique qui leur déplait.

Il y a quelques semaines, à ce même concert Colonne, à la suite de l'exécution de l'admirable tableau du deuxième acte de *Parsifal*, une voix cria au milieu des applaudissements.

— *En v'là une musique ! Le bi du bout du banc ! Le bi du bout du banc ! Le bi du bout du banc !*

Remarquez en passant, que ces auditeurs rebelles à la musique wagnérienne sont encore à déduire du nombre des admirateurs et des... claqueurs par besoin d'imitation.

Même, en ne tenant pas compte de ces dissidences, ne trouvez-vous pas le succès de *Lohengrin* bien hasardeux avec un public aussi restreint ?

Admettons, d'autre part, que *Lohengrin* attire un grand nombre de gens qui viendront par simple curiosité, pour voir comment on accueillera le premier opéra de Wagner joué en France depuis la guerre, êtes-vous sûr d'avoir une salle aussi enthousiaste que celle de vos concerts ?

Je ne le pense pas ; et cela, par la raison bien simple que changeant et augmentant le prix de vos places, vous n'aurez pas le même public. Tel, qui se sentait assez riche pour se payer une bonne place à vos concerts, hésitera à donner cent francs pour la même place à la représentation, surtout à l'époque actuelle où la rente baisse de plus en plus et où un avenir sombre et incertain engage les gens à serrer les cordons de leur bourse.

Alors, de deux choses l'une : ou la cherté des places fera fuir le public loin de l'Eden-Théâtre, ou vous risquez d'avoir un public tout autre que celui de vos concerts, et dont les applaudissements sont dès lors bien problématiques.

Heureux encore si la *Ligue des patriotes* ne s'en mêle pas !

Ah ! la *Ligue des patriotes !* parlons-en !

Tout à l'heure, je reprochais aux Wagnériens de ne

pas se montrer plus tolérants à l'endroit de ceux qui ne pensaient pas comme eux ; j'avoue que, vis-à-vis de la noble armée de M. Déroulède, quand bien même ils feraient concessions sur concessions, ils n'obtiendraient rien ; pas la plus petite pitié en faveur de Wagner. Et pourquoi ? parce que ces messieurs font intervenir le patriotisme dans une question d'art.

En réalité, ce n'est pas le patriotisme, mais le besoin de faire parler d'eux, qui les pousse à entretenir l'animosité du public contre Wagner.

On connaît leurs faits d'éclat : le plus brillant consista à jeter dans la rue, le jour du 14 juillet, un drapeau de l'ambassade d'Allemagne et à le fouler aux pieds, ce qui obligea notre gouvernement à faire de plates excuses au gouvernement allemand. La *Ligue des patriotes* trouverait peut-être glorieux d'aller à l'Eden-Théâtre, le jour de la première de *Lohengrin*, de crier: « à bas Wagner ! à bas l'insulteur de la France ! » et de forcer à interrompre la représentation. Ce serait une belle victoire qui nous consolerait des désastres de 70 !

Mais tout cela est plus facile et moins dangereux que de mettre sur son dos un sac de cinquante livres et de s'en aller le fusil sur l'épaule et le sabre-baïonnette au côté vers la frontière attaquée. Ils peuvent dire, il est

vrai, qu'ils attendent ce moment avec impatience et que lorsqu'il sera arrivé, on les verra à l'œuvre.

J'en doute, mais dans ce cas, quand on ressent si vivement les malheurs de sa patrie, on attend, dans un silence digne, le moment de la revanche et l'on pousse moins de clameurs inutiles.

En somme, il est facile de réduire à néant les accusations portées contre **Wagner** par ces jeunes chauvins. Malheureusement, je crois qu'ils sont incapables de soutenir une discussion ; que voulez-vous ? quand on ne fait que de la gymnastique !

Le principal grief de ces messieurs contre l'auteur de *Lohengrin*, est que celui-ci a composé contre la France, en 1871, après notre défaite, une comédie infâme : *Une Capitulation* ; dans laquelle nous sommes trainés dans la boue.

Ah ! pardon, patriotes ! vous vous trompez ; cette comédie n'est pas dirigée contre tous les Français, et j'émettrai à ce sujet un avis bien personnel et qu'on n'a pas encore exprimé : La comédie, — si toutefois c'est le titre qu'on peut donner à une pareille ineptie, — de *Une Capitulation*, ne m'offense pas du tout, moi français, car elle est surtout dirigée contre les quelques avocats braillards qui à cette époque, *parlottaient* au lieu d'agir, faisant passer leurs intérêts avant celui de la France, et

ne savaient pas que « quand le canon tonne, les avocats doivent se taire ».

Il faut l'avouer : les journaux de l'opposition mettent en général des choses bien plus *raides* sur le dos des hommes au pouvoir, que Wagner, dans son pamphlet, n'en a mis sur le dos des hommes du gouvernement de la *Défense nationale*.

Pourquoi reprocherait-on plus durement à un Allemand, de dire à des Français ce que ces derniers n'hésitent pas à se dire entre eux ?

Non ! ce n'est pas cet ouvrage de Wagner qui doit déchaîner contre lui les indignations patriotiques des Français ; il existe un livre, bien antérieur à la guerre franco-allemande, intitulé : **Art allemand et Politique allemande**, dans lequel nous sommes bien plus maltraités, car Wagner y discute la valeur de nos idées, de notre goût et les met, avec un grand parti pris, bien au-dessous des idées et du goût allemands.

Mais ce livre est sans doute trop fort pour eux et ils n'en parlent point : peut-être même leur est-il inconnu.

Même, en supposant que le libelle de Wagner fut injurieux au-delà de toute expression, est-ce une raison pour siffler sa musique ? Si elle ne vous plait pas, ne venez pas l'écouter ! Mais ne prétendez pas siffler un

chef-d'œuvre musical, sous prétexte que son auteur a proféré des injures contre les Français !

Pourquoi applaudissez-vous Mozart, qui, lui aussi, est auteur à la fois de chefs-d'œuvre musicaux et d'injures aux Français ?

La brochure de M. Ad. Jullien intitulée : *Mozart et Wagner à l'égard des Français*, est à ce propos une révélation bien curieuse. Qui se serait jamais douté, en effet, que ce qui suit est du Mozart ?

« Ces Français sont et seront toujours des ânes, ils
« sont incapables de produire et force leur est de recou-
« rir aux étrangers. »

Autre part, il nous traite de *patauds*, de *niais*, de *nigauds*. Selon lui, les femmes françaises « sont pour la plupart des *p......*, » or, il faut remarquer qu'il s'agit ici des femmes de la haute société. Il a si peu d'estime pour les compositeurs français, qu'il dédaigne ou semble dédaigner de lutter avec eux ; il n'a, dit-il, « aucun goût à ferrailler avec des nains ».

Il est permis, après cela, de se demander où Mozart a pris cette réputation de modestie et de timidité que presque tout le monde lui accorde.

Ces injures contre nous enlèvent-elles à sa musique le quart de sa beauté, de sa puissance, de sa grâce ? *La Flûte enchantée*, *les Noces de Figaro*, et ses autres œuvres

nous en semblent-elles moins belles ? non, assurément.

Dès lors, il est difficile d'invoquer contre Wagner des motifs qui n'ont point prévalu contre Mozart.

Quand ceux qui sont hostiles à Wagner par patriotisme ne savent plus que répondre à ces arguments, quand ils voient leurs misérables déclamations anéanties, ils essayent d'être plus heureux en s'attaquant à sa musique et ils se mêlent d'en faire la critique.

Lisez et jugez ! ce qui suit est extrait de *la Question Wagner* par *Un Français*, petite brochure qui parut l'année dernière, et frémit d'indignation à l'idée de voir *Lohengrin* représenté à l'Opéra-Comique ; ce pamphlet doit être l'œuvre d'un membre de la *Ligue des patriotes*, si l'on en juge par la pauvreté d'arguments et d'idées:

« Prenez un mélange bien dosé de légendes scandi-
« naves et germaniques, appropriez-le à la féerie avec
« accompagnement de philtres et de breuvages, de
« dragons, de grenouilles et de cygnes articulés, de nua-
« ges providentiels ; assaisonnez le tout d'un bizarre
« assemblage d'harmonies empruntées à l'école fran-
« çaise qui va de Lulli à Berlioz en passant par Rameau
« et Grétry ; grossissez (??) et déformez (??) fortement,
« agitez avant de vous en servir, et vous aurez ce qui
« forme le fond de ce *système wagnérien* dont l'éclatante
« originalité est due surtout à l'étonnante et royale per-

sonnalité de **Louis de Bavière** et de son théâtre de Bayreuth ».

Franchement, l'auteur aurait mieux fait de se renfermer dans l'indignation patriotique, au lieu de se livrer à la critique d'une musique qu'il n'a jamais comprise, ni même peut-être entendue.

Un autre argument de cette brochure est à citer, car il pourra être facilement retourné contre son auteur, si la cabale des patriotes se dresse menaçante devant *Lohengrin*.

Jamais, dit l'auteur en substance, jamais nous ne supporterons qu'une œuvre de l'insulteur de notre patrie soit représentée sur une scène subventionnée par l'Etat ! Nous ne voulons pas que notre argent contribue à payer les succès de **Wagner** !

Et il ajoute textuellement :

« Du reste, si le fanatisme wagnérien est si certain
« du succès, du triomphe de l'œuvre de son maître si
« vénéré, pourquoi ne tente-t-il pas l'aventure avec son
« argent personnel? »

Là, Monsieur, vous avez beau jeu ; car vous emparant de cet aveu, vous pouvez dire à ces farouches défenseurs de l'honneur national : Oui ; à mes frais, avec mes deniers personnels, j'ose jouer cette grosse partie.

Nous verrons si vous tenez vos engagements !

Il y a enfin, parmi les ennemis de Wagner, des gens qui, séparant l'homme du musicien, de même que les patriotes regardent la nationalité et non la musique de l'auteur de *Lohengrin*, vous disent sérieusement : Wagner ! vous aimez Wagner ! un sans-cœur ! un calomniateur ! un serpent qui mordit la main de Meyerbeer et de Berlioz après que ceux-ci lui eurent rendu service! Un égoïste !

Soit ! Wagner est tout cela, admettons-le. Mais est-ce encore une raison pour siffler sa musique et refuser de le regarder comme un des plus grands génies musicaux qui aient existé ? A ce compte-là, pourquoi admirer Victor Hugo ? est-ce que lui aussi, malgré tout son génie, n'a pas été, surtout à la fin de sa vie, un orgueilleux et un égoïste ?

Tous ces ennemis de Wagner sont irréconciliables autant que ridicules : leurs arguments sont pitoyables; mais il est d'autres gens qui font peut-être autant de mal à Wagner auprès de l'opinion, ce sont, comme je le disais en commençant, ses.... amis.

Qu'est-ce donc qu'un pur Wagnérien ?

C'est un homme qui n'aime pas *la* musique, mais qui aime *une* musique : celle de Wagner. Dépourvu d'idées larges, comme tout artiste devrait en avoir, il refuse à

ce qui n'est pas sorti du cerveau de son idole, le titre de chef-d'œuvre. J'ai montré en commençant, comment le public ne voulait pas avec raison adopter les théories exagérées des Wagnériens; je ne reviendrai pas là-dessus.

J'ai d'ailleurs cité, à l'appui de ce que j'avançais, l'opinion d'un compositeur célèbre, M. Saint-Saëns, qu'on n'accusera pas d'être un ennemi à outrance des nouvelles formules.

Je trouve les Wagnériens absolus, ridicules dans leur engouement exclusif pour Wagner ; on n'a pas idée des sottises qu'ils peuvent faire pour afficher, chaque fois que l'occasion s'en présente, leur amour pour l'auteur de *la Tétralogie*, et leur mépris pour ce qui n'est pas lui ou de lui !

Une des plus jolies manifestations, en ce genre, a été celle à propos du centenaire d'Auber, en 1882.

Si un musicien méritait qu'on célébrât son centenaire, c'est bien l'auteur des *Diamants de la Couronne*. Après avoir charmé Paris pendant un demi-siècle ; après avoir eu des succès universels, avoir été représenté et applaudi dans les théâtres du monde entier, Auber est encore le musicien dont les œuvres sont le plus jouées en France ; ce qui prouve qu'il n'était pas tout à fait... nul dans son art ; à moins alors que ce ne

soit le public qui manque de goût ; hypothèses aussi fausses l'une que l'autre.

Eh bien ! on n'a pas idée du bruit que les Wagnériens français firent autour de cette solennité organisée pour rendre hommage à la mémoire d'un musicien, français de cœur et de musique.

Car s'il faut admettre, pour être juste, que l'art n'a pas de patrie, il ne faut pas suivre les Wagnériens dans leurs exagérations, et n'estimer que les chefs-d'œuvre de provenance allemande.

M. Arthur Pougin, dans le numéro du 9 février 1882 de *la Musique populaire*, écrivit un article indigné contre ces injures indécentes adressées à la mémoire d'Auber par les Wagnériens français :

« Personne ne prévoyait certainement que ce fait si
« naturel et si légitime de la célébration du centenaire
« d'Auber, que l'hommage rendu à un grand artiste
« qui a été l'honneur de son pays et dont les œuvres
« ont été acclamées par l'Europe entière, dût amener
« des protestations si vives et susciter une éclatante
« levée de boucliers de la part de messieurs les Wagné-
« riens français, qui sont, on le sait, gens particulière-
« ment nerveux et irritables.

« Ils sont bien à Paris une quinzaine qui font du

« bruit comme cinq cents, criant, piaillant, braillant
« sans cesse, toujours montés sur leurs ergots comme
« coqs en fureur, excitant les passants, ameutant la
« foule, fomentant la révolte, traînant leur pays dans
« la boue, le déclarant inepte, ignare et idiot en toute
« matière musicale, courant sus à tous nos artistes
« par cela seul qu'ils sont français, et ne connaissant
« au monde qu'un pays, l'Allemagne, et qu'un musi-
« cien, M. Richard Wagner.

Pour montrer jusqu'où peut aller la bêtise d'un Wagnérien, je ne citerai qu'un fait qui s'est passé à l'Opéra, le jour précisément de la solennité du centenaire d'Auber. Il est rapporté également dans l'article de M. Arthur Pougin qui l'appelle : *la protestation du paletot*.

Un Wagnérien, « pour bien marquer le dédain que
« lui inspirait la mémoire d'Auber, le mépris dans
« lequel il tenait sa musique et le peu de cas qu'il fai-
« sait de tant d'hommages ridicules, n'a rien trouvé de
« mieux que d'entrer à l'orchestre de l'Opéra non en
« habit noir, comme il y vient d'habitude et comme
« cela se fait généralement, mais enfoncé dans un
« large paletot d'hiver qu'il avait volontairement né-
« gligé de laisser au vestiaire. »

Et M. Pougin ajoute en plaisantant :

« Je regrette, je l'avoue, qu'il n'ait pas poussé
« l'héroïsme jusqu'au bout, et qu'il ne soit pas arrivé
« dans un négligé plus complet et plus significatif
« encore : par exemple, en manches de chemise et en
« chaussons de lisière, comme cela se faisait naguère
« au parterre de l'Ambigu. »

On ne sait réellement quelle épithète adresser à l'homme capable de concevoir et d'exécuter une protestation pareille. Est-ce un poseur ou un malade ?

Vous-même, Monsieur, n'avez-vous point quelque petit reproche à vous adresser au sujet de ce même centenaire d'Auber ? Ne fites-vous pas preuve d'intransigeance, le jour de cette solennité ? Tandis que MM. Colonne et Pasdeloup ne dédaignaient pas de faire exécuter à leurs orchestres l'ouverture du *Domino noir* ou l'entr'acte des *Diamants de la couronne,* vous vous êtes refusé à faire interpréter par vos musiciens les œuvres d'un auteur que vous regardez probablement comme un fabricant de musiquette.

Vous n'ignorez pas qu'à Paris, la masse du public fréquente l'Opéra-Comique ; êtes-vous bien sûr qu'une partie de ce public parisien n'ait pas considéré votre façon d'agir comme une injure faite à l'un de nos musiciens les plus justement populaires ?

Je n'ai garde de vouloir comparer un artiste de votre valeur aux petits esprits dont je parlais plus haut ; je ne veux point non plus vous blâmer d'être un admirateur *convaincu* de Wagner, alors que tant de gens l'applaudissent par pose, et que cet auteur a le tort de déplaire à certain groupe d'individus qui s'occupent plus de gymnastique que d'arts libéraux. Mais je ne saurais trop m'étonner de voir l'un de nos plus grands chefs d'orchestre français, l'un de ceux qui, par conséquent, devraient se montrer aussi libéraux que possible, se mettre dans les rangs d'une coterie, et cela, sous le prétexte de soutenir la cause du *véritable* art musical.

Véritable ? Non ! *Nouveau ?* Oui ! Le véritable art se retrouve partout et il ne date pas de Wagner. De ce que la forme de l'art a changé, en musique comme en peinture et en littérature, il ne faut pas conclure que l'art aussi a changé.

L'art ne change pas ; il ne s'améliore même pas, mais se transforme.

Tous les esprits modérés penseront comme moi que ce qui était beau il y a mille ou cent ans est encore beau aujourd'hui. Les chefs-d'œuvre musicaux, qu'ils viennent d'Italie, de France ou d'Allemagne ; qu'ils soient sortis du cerveau de Rossini, de Verdi, de Boïel-

dieu, de F. David, de Weber ou de Beethoven, sont et seront des chefs-d'œuvre.

Qu'on admire Wagner, qu'on le préfère à d'autres, je l'admets, je le comprends ; mais ce que je ne puis concevoir, c'est que l'on affirme que sa musique seule a le don d'intéresser à l'exclusion de toutes les autres.

Je me permettrai donc de vous dire que vous n'avez pas agi sans parti-pris, le jour où vous avez nié qu'il pût y avoir une seule chose de valeur dans l'œuvre d'Auber. Votre programme seul ne portait en effet aucun fragment du maître français, tandis que l'Opéra, l'Opéra-Comique, les concerts Colonne et Pasdeloup avaient choisi dans les pièces lyriques de l'auteur de *la Muette* un nombre de beautés assez grand pour en remplir leurs programmes.

C'est en premier lieu un acte d'absolutisme ; c'est ensuite une maladresse au point de vue même du but que vous poursuivez : car je ne cesserai de le répéter : vous devrez vous estimer heureux de voir les œuvres de Wagner prendre, à côté de nos chefs-d'œuvre, une place qu'elles méritent bien, d'ailleurs ; mais il vous faut renoncer à les voir remplacer tout à fait ces mêmes chefs-d'œuvre, qui ne sont ni au dessus, ni au dessous de ceux de Wagner, mais *autant* qu'eux, bien que d'une école et d'un genre différents.

Vouloir brutalement, tout d'un coup, effacer ce passé si glorieux pour l'art, afin de le remplacer parce que vous appelez *l'art nouveau*, ne servira qu'à éloigner davantage de ce dernier les applaudissements du public français.

Je me rappelle qu'à la suite de la célébration du centenaire d'Auber, quelques jeunes gens à la tête chaude, indignés de votre procédé à l'égard de l'auteur de *la Muette*, résolurent d'aller siffler votre orchestre au théâtre du Château d'Eau, dans lequel vos concerts avaient alors lieu. Le complot échoua à la suite de quelques défections. Il n'en est pas moins vrai que vous fûtes à deux doigts d'être sifflé !

Avais-je donc tort de dire que l'intolérance wagnérienne est souvent cause des *camouflets* enregistrés par ce pauvre Wagner qui n'en peut mais, et qui doit se dire du fond de son tombeau : quels amis mortels j'ai là-bas !

L'esprit de parti pris est poussé à un tel degré chez ces derniers, qu'il fausse jusqu'à leur goût musical.

On voit alors des critiques qui ont pourtant la réputation d'être de bons juges en matière d'art ; on les voit, dis-je, non seulement exagérer les défauts des pièces lyriques que les théories nouvelles leur empêchent d'admirer, mais encore déprécier les artistes qui en remplissent les rôles.

Lisez les comptes-rendus de beaucoup de journaux sur *la Sirène* que l'on vient de reprendre avec succès à l'Opéra-Comique. Les critiques tombent d'abord à bras raccourci sur le livret, qui a le tort de dater de 1844, d'être amusant et de parler de brigands. Ce sont là ses principaux défauts. Le tour de la musique vient ensuite; « ce ne sont que de petits trios, de petits duos et de petits couplets que tout le monde connaît, et qu'il était inutile de remettre en lumière sur notre deuxième scène lyrique. » En outre, « l'orchestration est pauvre, pour ne pas dire nulle. » Enfin, — et c'est là que ces critiques deviennent superbes, — le jugement sur les interprètes clôt dignement cette série de reproches. Lubert ne chante pas, il crie ; Fugère et Grivot sont bêtes, « ils chargent leurs rôles et font des grimaces ; » Mouliérat « pleure encore la mort de Scribe » au lieu de chanter sa partie. M^{lle} Merguillier vocalise « avec une voix aigrelette. »

Je n'invente rien, et ces insanités sont extraites de deux ou trois journaux en vogue.

On n'est pas plus machiavélique ; voyez-vous l'adroite façon de dire au public : toute œuvre qui n'est pas conçue suivant le *rite* musical dont nous sommes les grands-prêtres, est mauvaise, au point que les artistes qui l'interprètent, fussent-ils les meilleurs de Paris,

paraissent jouer et chanter comme les derniers des cabotins de banlieue ! La pièce déteint sur eux !

Il n'y a que des gens dont le goût est dépravé, égaré par des théories, qui puissent trouver ennuyeuse une pièce comme *la Sirène*, dire que des comiques comme Grivot et Fugère jouent mal, et affirmer qu'une chanteuse comme M^{lle} Merguillier vocalise avec « une voix aigrelette. »

C'est sur ce dernier point que le parti-pris saute aux yeux le plus visiblement.

Les mêmes critiques vantent en effet bruyamment, chaque fois qu'ils en trouvent l'occasion, la voix harmonieuse et pure de M^{lle} Isaac dans les vocalises du *Domino noir*.

Or, ils savent mieux que personne, qu'une voix comme celle de M^{lle} Merguillier laisse bien loin derrière elle, comme timbre et comme légèreté, celle de M^{lle} Isaac, et qu'une seule artiste, à l'Opéra-Comique, peut lutter sérieusement contre M^{lle} Merguillier : M^{lle} Cécile Mézeray.

Pourquoi donc le fait de vocaliser dans *la Sirène* constituerait-il pour M^{lle} Merguillier une infériorité sur M^{lle} Isaac, alors que dans d'autres pièces, elle l'emporte haut la main sur cette dernière ?

Franchement, n'est-ce pas honteux, de la part d'un

parti musical, de chercher à faire triompher ses idées à l'aide de si injurieuses calomnies ?

Je vous ai, Monsieur, peu parlé de Wagner lui-même dans ma lettre. C'est que l'auteur de *Rienzi* a été déjà jugé par d'autres plus autorisés que moi.

M^mes Léonie Bernardini, Augusta Holmès, MM. Catulle Mendès, Ad. Jullien, Georges Servières, Edouard Drumont et bien d'autres ont dit sur Wagner tout ce que l'on pouvait en dire.

Ce qu'on a moins étudié, ce sont les sentiments des Français à son égard, c'est la cause même de ces sentiments.

J'ai essayé d'en donner une petite idée et j'en ai profité pour exprimer mon humble avis sur le génie de Bayreuth et sur le mal que lui font ses partisans.

Je partage absolument l'opinion de M. Saint-Saëns, quand il dit :

« J'admire profondément les œuvres de Richard
« Wagner en dépit de leur bizarrerie. Elles sont supé-
« rieures et puissantes, cela me suffit.

« Mais je n'ai jamais été, je ne suis pas, je ne serai
« jamais de la religion wagnérienne. »

A propos des causes multiples qui se sont opposées et qui s'opposeront au succès d'une œuvre de Wagner

en France, vous ne trouverez pas mauvais que je cite l'opinion d'un artiste doublé d'un administrateur qui dirigea longtemps avec succès une des grandes scènes lyriques de l'étranger.

Comparant le public allemand avec le public belge et le public français, voici ce qu'il me disait dernièrement :

Les Belges n'ont compris la musique de Wagner, que quelque temps après les Allemands. Or, le caractère belge tient le milieu entre le caractère allemand et le caractère français. Je crois que fatalement, la totalité des Français finira par apprécier la musique wagnérienne, *mais je n'oserais affirmer que le moment en soit venu.*

Emanant de quelqu'un qui fut pendant longtemps à même d'observer le public et ses progrès en matière musicale, cette appréciation ne peut être qu'un bon argument en faveur de la thèse que je soutiens.

Je termine, Monsieur ; vous connaissez à présent mon opinion sur les motifs qui empêcheront d'ici longtemps Wagner d'être applaudi par la majorité des Français.

Mes idées sont celles d'un homme conciliant et modéré, d'un Français aussi patriote que les grands dadais

en culotte courte de M. Déroulède, d'un musicien aimant Wagner en se défendant d'être un *Wagnérien*, puisque les Wagnériens ne louent l'auteur de *Lohengrin* qu'en foulant aux pieds la mémoire de ceux qui illustrèrent l'art musical avant lui, et qu'il aime sa musique sans renier celle des Bellini, des Méhul et des Gounod.

On n'annihile pas ainsi la gloire des vieilles écoles, consacrée par cent chefs-d'œuvre ; on ne réforme pas non plus, du jour au lendemain, les jugements portés sur ces différentes écoles par des critiques qui valaient ou valent ceux d'aujourd'hui en science musicale et en goût.

J'ajouterai enfin que je souhaite bien sincèrement, si je n'ose l'espérer, la réussite de *Lohengrin* à l'Eden-Théâtre, parce que ce sera un chef-d'œuvre de plus à ajouter au répertoire de notre Opéra.

Il serait en effet bien regrettable que l'Académie nationale de musique n'offrît pas au *Lohengrin*, dans le cas d'un succès à l'Eden-Théâtre, l'hospitalité qu'elle offrit hier à *Rigoletto* et *Aïda* et qu'elle offrira demain à l'*Otello* de Verdi.

Quel beau répertoire ce serait, comme valeur artistique et comme diversité de genres et d'écoles, que celui où l'on verrait réunis *les Huguenots, Guillaume Tell, la Muette* et *Lohengrin !*

Peut-être, Monsieur, n'approuvera-t-on pas beaucoup de mes idées parce qu'elles sont trop modérées, et qu'à l'époque où nous vivons, il faut en art comme en politique discuter avec aigreur, avec violence. J'aurai du moins eu la satisfaction d'avoir dit leur fait à deux partis opposés entre eux, aussi étroits d'idées l'un que l'autre, qui font d'une question d'art une question de clocher, contribuent également tous deux à nuire à l'art vrai, et, malgré leur antagonisme, se rencontrent toujours sur le terrain de l'intransigeance et de l'absolutisme.

Imprimerie DESTENAY, Saint-Amand (Cher).

www.ingramcontent.com/pod-product-compliance
Lightning Source LLC
Chambersburg PA
CBHW030120230526
45469CB00005B/1732